U0071625

藏心

一個科技人的書法隨想

張尚爲◇著

也是文創
Yes Creative Agency

隴西李伯英李生者所藏的千字文。

推薦序一

真情告白

十一月十四日下午,從中國大陸演講結束,返回台中,與母親長談一個多小時。十五日凌晨兩點,母親走了。她這輩子活了八十八歲,含辛茹苦,我感激她對我的養育之恩,更有不捨與心痛。十六日上午,接到尚為來電,邀請我為他即將出版的新書《藏心》寫序,我一口答應。

《藏心》是一本與書法有關的散文集,其中內容到處可見作者對父母親、師長、家人、友人的愛。他小心的把愛的真諦藏在書法、文字與照片中。這是一種謙遜的省思與真心的反哺,對曾經有愛的人做一種虔誠的感謝,字句中帶著豐富的感性,也

不禁讓我想起與母親共處的歡樂時光。

尚為是我的部屬當中，極為優秀的一員。我以前並不知道他在藝術方面的造詣與潛質如此雄厚，能在閒暇之餘寫出這樣的書，在科技界是極為少見的。在我們平日工作的相處上，知道尚為的中英文俱佳，即時口譯能力很好；對於我所交辦的事皆能竭力以赴，甚或在處理事情時，會即時回報。如果與我在某議題意見相左時，他也會坦然提出個人見解，分析優劣，是一位不可多得的國際業務行銷人才。

台灣的科技界擁有許多專才，對人文修養也深具興趣，只是商場如戰場，許多人會暫時把人文這領域的興趣與喜好潛藏起來。然而，人文的養分對科技界的創新確實會有重大影響，因此，我鼓勵科技人以寬廣的心胸，在科技的專業之外多方涉獵文史哲，以創新的思維，在代工、品牌與其他商業模式中，找

出新亮的商業契機。

我對《藏心》這本書中的〈陪我看日出〉與〈打勾勾〉兩篇文章特別感動。一篇是寫對逝世十六年母親的追憶，把阿里山的和煦光芒比喻成如慈祥母親的光輝；〈打勾勾〉則是與天的祈求，希望自己的父親可以活到一百歲，以見證兒子每十年自我檢視書法是否再進步的一種惕勵，父親與兒子的對話，寫來簡潔、生動、誠摯。

台灣歷經許多經濟轉型的過程，在製造業的精進之餘，文創產業的萌芽、茁壯需要更多這樣有新意、美學的作品誕生，以激發出台灣的軟實力。

我由衷盼望這本書為出版界、科技界注入新血，為社會帶來新的氣息與風貌。

國立台灣戲曲學院講座教授

陳明德

作者註：陳明德先生一手創立中部科學園區，並兼任中科的招商委員會執行長，中部各界均尊稱他為「中科之父」。他是國立台灣戲曲學院、逢甲大學等國內外十一所大學的講座教授、經濟部顧問，貿易調查委員會團長，加工出口區首席顧問，同時也是廣大、國鈞企業、中強創新、長泓能源科技（股）公司的董事長。

推薦序二

一字一故事

尚為將在五十生日時出版一本與中國書法有關的書《藏心》，邀我為之寫序，甚以為榮。

與尚為結緣是在光武工專擔任課外活動組長及訓導主任時。尚為六十七年進入光武就讀時，正是在單繩武校長正確教育目標指引下奮勵發展的時期。學校除重視學生智能技能的培育外，更在德育與群育方面投注不少心力。藉各社團的成立，吸引學生投入社團活動，以培養品操及進入社會奮發圖強的能力。

尚為進入學校後也參加了好幾個社團，其中以擔任校刊的總編

輯成效最為出色。他能編能寫，又有創新的想法，所以在擔任

總編輯的幾期校刊中，把光武這個學生文藝園地「大成崗」編

得有聲有色，還獲得教育部頒發全國大專院校學生刊物比賽的

第一名，一些知名大學還在其後呢！

他還推動編輯寫作人才培訓工作，為光武儲備不少人才。在成

功嶺受訓及服役時，也常與學弟書信往返，指導、鼓勵他們。

我當時是訓導主任，覺得尚為簡直把老師的工作都做了。這個

學生，我不但喜歡，而且很欽佩，也感謝他做了我該做的事。

尚為有一天拿了自己寫的「大成崗」三個大字給我看，乍看之

下跟單校長所寫的，刻在勒石上的「大成崗」三字極為神似。

單校長為光武這塊園地命名為「大成崗」，是希望在這裡讀

書的學子離開學校後，個個品學兼優，學得一身好技能，踏

入社會後都能成就一番事業。所以就以〈禮記‧學記篇〉所言：「古之教者，……九年知類通達，強立而不反，謂之『大成』。夫然後足以化民易俗、近者說服，而遠者懷之。」之「大成」二字為這座山崗命名。

單校長年輕時亦曾勤練書法，寫這三個字時我正好在一旁，直見單校長手握斗筆一揮，三字蒼勁有力，渾然天成，有書法家氣勢。如今我眼前看到所喜歡的學生尚為竟然仿字如此神似，心中驚喜不已；單校長見了更是稱讚有加。喜悅之情無以言表，所以自此以後，學生刊物「大成崗」就一直用尚為所寫的「大成崗」三個字為封面了。

三十五年後的今年，尚為要出書了，我才知道，他的書法造詣，竟是家學淵源，張府世代書香，嘉義故居「慕元樓」是人文薈萃之處，吟詩揮毫之地。由於家學的薰陶，尚為從小學到

初中，無數次獲得比賽首獎的佳績，是以有「冠軍王」的雅稱

這本《藏心》並不像一般的書法專輯，專以個人書寫各體書法

的彙集一樣，只展現個人書法功力而已，而是使用另一種新的

創意手法，來表現中國書法的美及其藝術價值。一字一含意，

一字一故事，既不脫中國造字的基本原理，又不失另有創意的

深邃內涵，讀來既有趣味，又能發人深省。再者，又有圖片與

註解，使讀者更加認識中國文字的趣味性，以窺探中國文字的

奧妙及其藝術價值，進而了解中華文化之精髓。

尚為自我期許今後還要不斷的創作發表，我深切期待。

<div align="center">高雄市私立優佳雙語學校董事長</div>

作者註：胡亞飛先生為台北城市科技大學的退休校長，中文系教授。現任高雄市私立優佳雙語學校董事長。

推薦序三

一位父親的話

半年前兒子打電話告訴我，將要出版一本書，以紀念他五十歲生日。我聽到時嚇了一跳，以為自己聽錯。後來知道他是要出一本以書法為主題的創作寫真集，這才讓我心定了下來，說是要讓我看看他書法的功力到了什麼樣的程度。

知道這個想法以後，就把手上收藏的一些東西陸續交由他去拍照、整理，因而有了這一本以書法與愛的故事所串連起來的書。裡面有一些是家族的故事、他個人成長時的心靈感受，也有一些是對當前時事的反省。

半年來，我看著這本書的不斷收集、修改、設計，到今天終於要出版與世相見，心中也感到一份驕傲，我兒的心血結晶終於有了完整樣貌得以呈現。這本書的內容橫跨日治時期嘉義的歲月，一直到二十一世紀的今天，這本書記錄了四代的故事，也把「書法」當成一個共同的傳承元素，記錄它的點點滴滴。

我對兒子的書法一向感到欣慰，因為他自小就遺傳這種基因，也一直有興趣努力練習，從顏真卿、柳公權，到行書、草書的涉獵，都有一定水準。我原先並不贊成他跨入草書的境界，總覺得草書要寫得好，是要個性豪放不羈才合適。兒的個性屬於溫柔敦厚型，怎麼不料，他因為崇拜于右任而私下學習了草書。我最近看了一下他的草書，感到線條活潑、運筆自然，對餘白的布置、飛白的演繹也有神韻，因此，感到非常高興。

出版前夕，兒子邀請我寫一篇推薦序。我想藉此機會讓各位讀

者了解，書法不一定是指正襟危坐、提筆臨摹這事，其實對大自然造物者的欣賞、對父母兄弟及友人的愛、內心的修持，也都是書法的範疇。這本書有許多地方提到美學的概念，是書法影響人生的重要明證。如果能在廣義的書法領域中找到書法的美，對我們每一個人的生命歷程來說，都會是一種扎實且繽紛的喜悅。

楊麗花歌仔戲（正聲天馬）製作人

張振翔

父親張振翔十九歲時的刻印作品。

「龍虎」兩字是父親六十歲時所寫的書法作品，其特色是有飛白與遒勁之美。

藏心　一個科技人的書法隨想

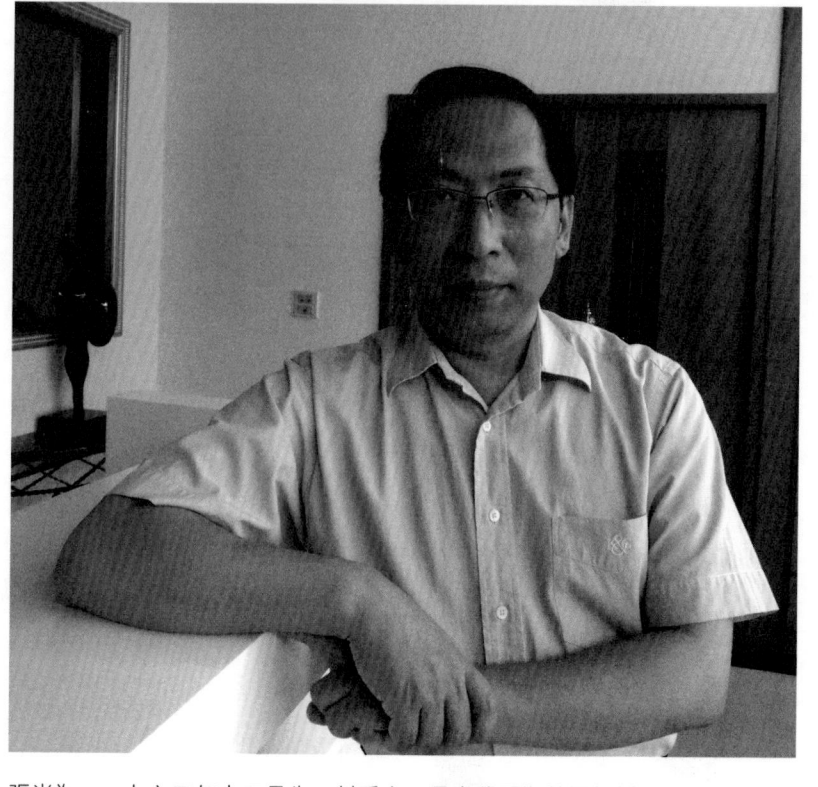

張尚為，一九六二年十二月生，射手座。最高學歷為美國加州克萊蒙大學，彼
得・杜拉克研究所企管碩士。加州州立工業大學工業管理系畢業，光武工專化
工科畢業（今台北城市科技大學）。

我在校時曾擔任校刊總編輯，所編校刊曾獲得五專組全國比賽第一名。服完兵役後到美國求學、工作共八年。自美返台，先後任職多家知名電子大廠，擔任業務經理與行銷處長職務，並曾任三所知名學府之英文與行銷學講師。

我出生在台北市，已婚，育有一女。父母親是嘉義人，因此這本書裡對嘉義老家與當地的人文歷史做了一些回顧。我的祖籍是福建漳浦，算起來，我是來台第八代子孫。從小，對書法的喜愛與父親的指導有關，對文學與美術的涉獵亦和家族遺傳有極大的關係。我希望介紹這本書給年輕朋友，以及全球對書法有興趣的人，希望藉這本書的出版，拋磚引玉，讓更多人看到中國書法的趣味，以及它可能帶來的一種一生受用無窮的美感經驗。

最近有一句話——「生而不凡」，讓我感到頗有激勵人心的動

力。希望大家也能找到讓自己人生有所不凡的意義與樂趣。為

文至此，剛看到中國知名青年作家韓寒到台灣訪問三天之後所

寫出的感言：「台灣是華人最好的地方」，我想他的體會是

對的，但這種體會將會更明確，如果有一天他可以讀到我這本

書！

台灣不僅人有溫暖，書也有創意，不是嗎？

中國明代書法家王寵的「愛」，有
一種把自己釘在十字架上、勇於
承擔與追求真理的氣魄。我試著
依他的書法風格再寫一遍，領悟
五百八十年前的高曠與超逸。書法
的追求也如一種信仰：無怨無悔，
真誠奉獻，追求心靈平靜。

藏心　一個科技人的書法隨想

楔子

一本藏心的書

許多人生的最後，都只留下一堆塵土，

除此之外，什麼都不留。

我的心牆，貼滿自我省思的圖像。

有愛、有恨、有光芒。

什麼叫永遠的存在？是書法、圖畫、攝影，

是舞蹈、音樂、電影，

是璀璨的曾經、還是荒唐的過往？

那人的生命呢？它可有保鮮期？

這檔下，另一檔上。

五十年後的你，只能到圖書館點閱我，

打入ISBN或是我的姓名，你就可以讀我、和我一同上網。

我的愛，就此，封入時空的膠囊，化成一本藏心的書。

內頁就是愛的步履，與許多真摯的小語，

在那安靜的書房。

有朝一日，當我化為塵土時，請讓時空的軟片倒轉，

喚起我的靈魂與渴望。在Tango的悠揚旋律中，

陪你再跳一場。

藏心　一個科技人的書法隨想

從來沒想過，再四十天，我就要當爸爸了。

小baby的母親，有很多人，他們都是在這輩子「曾經給過我愛」的人。父母親、家人、師長、友人，以及許多不知名的人生過客。我從他們各式各樣的愛當中汲取養分，找尋靈感，化為文字、書法與圖片，因此有了這本書《藏心》的誕生。

書法是中華民族的魂魄，也是文化得以傳承的橋樑；它是文字的、視覺的，也是美學的。瞧那顏真卿〈麻姑仙境記〉中質樸的筆畫，豈不是告誠了我們，過了太多複雜的日子，是否該是返璞歸真的時候了？

它的內涵充滿著我們老祖宗生活中的幽默與智慧，千百年來，它依舊古老卻又值得玩味。在文字的領域裡，我們可以溯源那天人合一的造字原理，而在尋根的過程中，又感到所繼承的是如此豐富的人文寶藏。因此，我要把這本書獻給許多龍的傳

人，以及在海外的華人，希望藉著這個baby的誕生，為台灣的文創增加張力與樂趣。

目錄

書話

宇宙萬物，
到處都有線條、舞動、氣韻，
也可以說，
在我們生活的周遭，
都有可能找到書法的氣息，
提醒我們：
珍惜身邊有緣的人、事、物。

草書娃娃

四十七年前，父親在台北的古董字畫店買回一副于右任先生的書法對聯：「文章負奇色，鸞鳳本高翔」。最近幾年，我蒐集許多于右任先生的文獻、書法作品，才了解他的書法風格從二十歲到八十六歲之間，有了許多次的重大變化。從剛毅碑體到壯碩楷體，從飄逸行書到大器草書，從行雲流水到遒勁老成，許多蛻變的經過，和他的人生閱歷有關。

從他的詩集中，經常讀到于老對與他並肩作戰而陣亡戰士的悵然悼念、對祖國河山的嚮往思念，對自己人生的貧困艱難，到對抗滿清腐敗政權、抵禦日本侵華、國共內戰、抵達台灣、建設寶島的心路歷程。他對人民、國家的大愛與無私崇高的人格，在在顯現於他的文學作品及書法藝術中。

于右任先生以其數十年的歲月精研中國歷代書法，把草書標準化，為倡導容易書寫與辨識的草書不遺餘力。我在欣賞他的草書時，看到「開」這個字寫得生動，靈感一來，就揮出了「草書開心娃娃」。想藉這個可愛的草書娃娃，向幼童與青少年推廣書法，也向西方人士介紹中國書法藝術，希望讓擁有數千年歷史的中國書法，能在現今全球化的世界被看見、被喜愛、被欣賞。

「我是草書娃娃」，名叫開心。

如果書法也有Hello Kitty的可愛，平易近人，這樣是不是就可以擺脫它LKK的刻板印象？草書娃娃的樣貌是源自中國的書法，有著中國血緣的DNA，我們應該有一個民族的icon。這種圖騰是民族自信心的喚醒，一種驕傲。

詩　　　　要　　　　得

野　　　　愚　　　　志

開　　　　墨　　　　慰

書法寶寶

宇宙萬物，到處都有線條、舞動、氣韻，也可以說在我們生活的周遭，都可能找到書法的氣息，提醒我們：珍惜身邊有緣的人、事、物。

對　　　　　望　　　　　印

無　　　　　恨　　　　　劫

遊　　　　　道　　　　　和

藏心　一個科技人的書法隨想

藏心。

藏心

最近一直反覆書寫「吻合」二字。

無意間，換了一支以塑膠管取代竹身的毛筆，寫出線條流暢、特別有孕味的「吻」字，感到這個字帶有濃濃愛意；特別的是，在「勿」中深藏著一顆心。後來才發現千百年來，王羲之、懷素、傅山等書法名家的作品，亦有類似「藏心」的筆觸。

這兩字應是這樣，有「心」的圖像在「吻」字當中，深具意境；「合」字寫來像個男人，站在下邊，保護女人。整個「吻」字的身形，像極了一位即將臨盆的女人，文字本身的線條，充滿豐腴與靈動之美。

唐代書僧懷素（西元725-785）自敘帖之藏心筆法。

如果說「吻」是愛情初始的印記，「孕」就是愛情驛程的結晶；先吻後孕，生而養之、育之，是謂人生。

吻合。

吻，不是單純用口去吻對方，而是用心
去吻。吻是「口」加「勿」，而「勿」
中間藏著一顆心。

藏心 一個科技人的書法隨想

這是草書「看」。

其線條優美，與肉體的曲線相呼應，產生一種「思無邪」的美。

看與吻

今天把前幾日寫的草書「看」，與一張女性胴體照片比對，才驚覺草書的許多創構，先賢可能對女性胴體早有了一番徹悟與神會，否則怎可能有此巧妙的驚豔。

中國字的特色是形與意、與象、與勢、與音之互動相聯。如深入研究，就可以發現「吻」這個字是以音來創字。當然，如果把它想成是以心靈契合作為「吻」之基礎，那麼我們日常所用的詞彙「吻合」，就是一種處世哲理；若是進一步想想，更是絕妙的推理，也就是中國老祖宗隱約的告訴我們：勿用口舌去吻，而是用心靈去吻。

心心相印

中國書法的草書是一門高深且優美的學問。許多年輕學子必須先從楷書先學起，再進入隸、碑體、篆，再與草書相聯結。也有人從楷書開始，接著進到行書與草書之練習。不論你的起點為何，過程如何，持之以恆，是為上策。

在草書的領域中，有一個字叫「印」，它的形體寫起來就像一個心，或一顆桃子，這個字的形狀，極具內涵；也和我們常說的心心相「印」、烙「印」某一個人的影像在心中的意涵相契合，把中國人心靈中對愛、惦記、關心的情緒表現在這個字的草書形體上。

印章原本是用來辨識強調個人身分用，也有人以押手印為證

明。總之，「印」這個字有個人身分、承認、惦記、允諾的多重意涵，體認到這一層涵義，就真是不得不佩服中國人創造文字的智慧。

于右任先生所寫的中國草書「印」，像個男女擁抱的圖案，有承諾，有浪漫。

父親為我刻的印章以及一些閒章。

這是于右任先生所寫的書法風格，中文叫「愛」。

我按照他的筆法才寫出自己的風格。這個草書的「愛」看來就如一條粗的草繩由天而降，它繫著對家人、國家的摯愛；那是一種責任、使命，也是一種甜蜜的負擔。

寫給「愛」

一個偶然的機緣，看到于右任先生寫的草書「愛」字，外觀和「愛」字之正楷截然不同。

在中國歷史上，岳母在岳飛背上刻四個字「精忠報國」，這是母親對兒子的期許，要他以大愛為重。

林覺民的〈與妻訣別書〉，亦是捨親情成就國家之愛。

三毛的文學作品《撒哈拉之戀》，則是寫對丈夫驟逝的思念，也是一種愛。許多的愛以不同形式存在人間，好的故事將永被流傳。

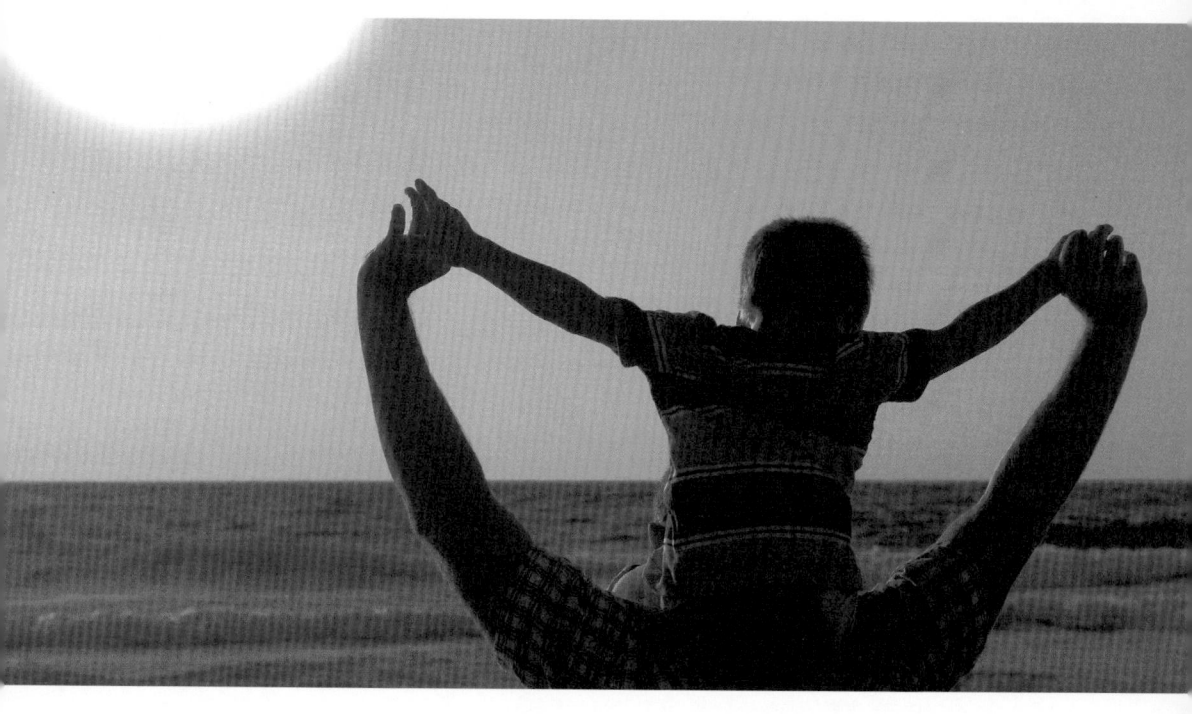

許多東方的教育觀是傾自己畢生之力，打造更強的下一代。

這張照片在西方人看來，就不那麼嚴肅，他們的觀點可能是Be yourself。但不管是東方還是西方的觀點，親情與愛的本質是一樣的。

如意

「如意」這兩字的行草字體，寫來如行雲流水，非常流暢，真的可以讓人體會出萬事順利的愉悅。看到老祖宗把這兩字設計得如此恰當，真是字如其意，絲毫無差。

我們每天心中的祈禱：如意。

驚蟄的「醒」思

今年春雷打得早，老人家就說雨水會很豐沛。果不其然，台北地區經常下雨，到處濕漉漉的。

二十五歲時，我曾寫過一幅書法「驚蟄」，那時的書法風格頗為俊逸，就如同我當時的外表一般。回想起來，人就那麼一次年輕，現在步入中年，雖然懂得什麼是親情與愛，但畢竟年華已去，只好加強心靈上的充實，重拾書法的記憶。只是書法藝術為何不容易讓普羅大眾感動？這一直是我心中的疑惑。

首先，它不普及；有別於音樂、歌唱、電影、戲劇與繪畫之普及，書法在古老中國是高級知識分子的玩項。在農業時代，中國社會的識字率偏低，書法的進入門檻很高，若非書香世家，

一般百姓對四書五經也不易觸及。再來，現代華人生逢資訊時代，已深陷YouTube、Facebook、Internet之包覆，書法與之更形遙遠。對外國人來說，書法又更難了，因為中文演變複雜，不屬於拼音語系。總之，中國書法對藝術而言，屬於小眾市場，它是一種符號，串聯的符號，無影音、無太多色彩，完全是一種空谷幽蘭般的孤芳自賞。

如果將書法的線條當作美學的修鍊，把提筆寫字當成人格養成的心法，則全球人群皆可以響應學習。在台灣，政府應加足馬力，倡導書法教育。

我常想，書法的行銷又應是怎麼一回事？西方行銷學講四個「P」，意即產品、價格、促銷與通路。我倒希望二十一世紀的華人市場首先注重書法藝術，將之融入生活美學之中，繼而推向歐美生活圈，讓西方人也能領略書法線條、水波、紋理、

大地的第一聲雷：驚蟄。

梁靜茹有一首歌，歌詞寫著：「我存在在你的存在」。這個句子有一種模糊卻又深刻的美，就如同天上的雷是雨的心聲，每一次打雷就是雨的呼喚，對愛的渴望。雷的線條是一種3D的書法，他有光、有色、有味道，靜靜的觀賞雷的舞姿、雨的飄逸，那是你生命旅程中的一處美景。

氣勢、品格、品味之美。

美國蘋果公司創辦人 Steve Jobs 在他的自傳中提到，他曾在 Reed College 修習書法課程，我相信早年對書法的認識與學習，是建立他日後對事物簡潔審美觀點的重要關鍵，在創業與新產品的開發上有許多助益。

我希望中國書法在全球許多角落都有機會散發光芒，它不應畫地自限，僅存在於博物館或藝術拍賣市場，而是要走出去，接近廣大民眾，活在當下。

老實念佛

歲次鵝尾大華嚴寺沙門玄會

弘一大師墨寶。

來源：台灣大華嚴寺沙門主
　　　會所印製之貼紙。

書法與佛的國度

「涅槃」源自梵語Nirvāna，佛教術語的意思是寂滅、解脫、自在、安樂、不生不滅等。在近代中國書法名家當中，李叔同，又名弘一法師，他的書法就被稱作是佛國的書法。

李叔同年輕時家境優渥，他在耳濡目染中早已接觸佛學的領域。長大後到日本求學，學成以後返回中國，對美術、音樂的教育不遺餘力。他也認識名妓，風花雪月數年。在他三十七歲時，決定出家，許多前塵往事拋諸腦後，一心向佛，自此，書法風格亦產生極大變化。原本金石與碑體書法的風采漸漸褪去，蛻變成清靜無為、俊秀纖細的字體，也就是所謂的「佛書」。

出家以後的李叔同，以弘一、演音、月臂等名寫佛經，或書寫其他勉人為善的書法與各界結緣。李叔同一八八〇年出生於天津，一九四二年在福建泉州不二祠安詳圓寂，當時採涅槃臥姿，書「悲欣交集」四字，走過他既璀璨又平實的一生。

凡夫俗子，終日為柴米油鹽、七情六慾所困的人，無法超脫世俗而寫出一種出世的字。當中國大陸經濟愈是起飛，人們生活水平愈加提升，所欠缺的心靈平靜就日益普遍，有錢人更加迫切需求弘一大師的作品。也因此，弘一大師的書法，近年來被許多收藏家爭相收購珍藏，而有更高的地位。然而弘一依舊是弘一，他那看盡人生物欲之後，返璞歸真的價值和寫照，是無法以金錢衡量的。

王羲之與蘭亭序

王羲之（約西元三二一─三七九年）家族，可以說是歷史上有記載對書法精研且有卓越成就的家族。他的祖父王正（尚書），父親王曠（淮南太守），伯父王翼、王導（丞相），堂兄弟王恬、王洽，子王獻之，都是書法高手，在中國東晉時代可說是官宦世家。王羲之的七世孫，名叫王法極，也就是我們熟知的佛教大師智永。智永也是一位書法名家，特別擅長草書。

王羲之喜歡觀察鵝游水時優美之身形和舞動的鵝掌，從這些律動中找出提腕技巧和運筆的方式。梁武帝蕭衍曾評論說：「王羲之書，字勢雄逸，如龍跳天門，虎臥鳳闕。」唐太宗對王羲之的書法非常珍愛，甚至要求自己死後，要把〈蘭亭序〉一齊

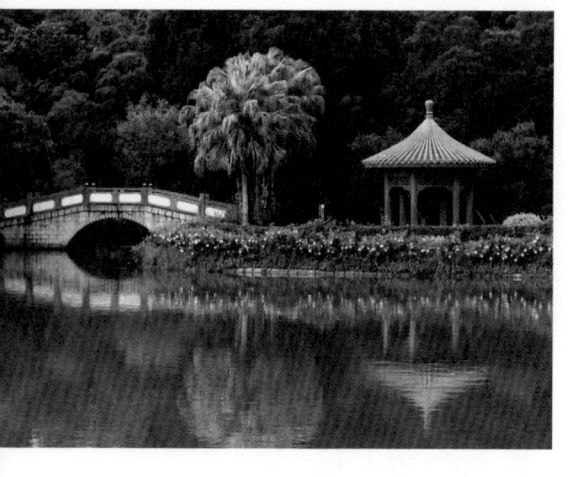

相傳王羲之當時就在河流邊吟詩會友,稱「蘭亭集會」,這是一種文風的養成。

現代的人都在Facebook上發言,與古代中國的生活情趣大相逕庭。蘭亭,成為一個遙遠且雋雅的代名詞。

殉葬昭陵。目前世上留下的只是其他名家對〈蘭亭序〉的摹本,真跡已不可尋。〈蘭亭序〉是王羲之參加流觴時的神來之筆,宋代書法名家米芾稱之為「天下行書第一」。

中國古代文人把書法視為極高境界之藝術表現。身處二十一世紀的我們,只能遙望古人的美學成就,若能效法而得其精髓於萬一,已屬可貴矣。

捨與讓：所羅門王的故事

唐太宗李世民因酷愛王羲之的〈蘭亭序〉，因此將它帶入陵墓一齊下葬，這是一種對事物過度鍾愛，而產生的自私行為；然而天下仍有一種愛是寧願捨讓、不欲強占，因而成全所愛事物得以存在，也就是大家耳熟能詳的「所羅門王的智慧」。

《聖經・列王記》中記載：兩位婦人爭奪一子，都宣稱自己是孩子的親生母親。所羅門王看她們各執一詞，無法分辨，便說，既然無法分辨誰是嬰孩的母親，那就把他劈開兩半，每人各要一半吧。這時，其中一個婦人急忙說著：「王啊，把這孩子給她吧，千萬別殺孩子啊！」所羅門王即刻判斷這位仁慈的婦人才是真正的生母。

四千年前中國竹簡上的文字「讓」。

捨

愛的最高境界，是一種割捨、承讓。

感心 一個科技人的書法隨想

《聖經》故事有著許多智慧。人類也從愛中自我提升，把私心轉換成更高的道德情操。從前我祖父也教漢語，有位學生在電影院門口當售票員，看到祖父剛巧路過那電影院，要免費請我祖父看電影，但祖父卻堅持買票入場。如果大家都循私，電影院可能因收入短缺而經營不善。這段「不取」的小故事從父親口中聽到，至今不曾忘記。

捨與讓，對一個學書法的人來說，是在紙上留一些餘白，讓出一些恣放的筆畫；簡單的修鍊，無窮的真理。對喜愛的事物，要認真追求，但不一定要擁有。

「不取」也是一種「捨」的智慧。于右任先生在台灣畢生為別人寫書法，不收一文，在擔任監察院長閒暇之餘，推廣中國草書，這種淡泊一生，卻積極為理想而努力的精神，正是他的智慧所在。

荒謬絕倫

國畫大師徐悲鴻，早年留學法國，把西方的素描與油畫技巧帶回中國，也融入他自己的國畫風格；有些保守派的畫家說他的畫不中不西，是不倫不類。他請齊白石先生為他刻一枚印章：「荒謬絕倫」，眾人一看皆感莫名其妙，他倒是有獨到解釋。

徐悲鴻說：別人看我「荒謬」，我看自己「絕倫」。

這是藝術家的一種自戀與自傲。徐悲鴻的最高價巨幅畫作，已在國際藝術拍賣市場上拍出台幣四億元，而齊白石的作品更是已創台幣九億元天價。以上這兩位藝術創作者在中國近現代美術史上皆具有創新能力，且作品廣受全球藝術愛好者收藏。

面對守舊勢力的批評，他不感畏懼，仍堅持自己的觀念創作。

徐悲鴻藝術這條路也許走來孤寂，但做自己，是件快樂的事。

我在本文之後，展現一些創新的書法紋理，這些力與美的肌理，是水墨、力道、意志力與紙張共同交織出的結晶，要再重新創出一張一樣的作品是不容易的。

紋理的美早已存在大自然中，如木頭被剖開時的紋路，是朱銘大師木雕作品的特色。大理石被廣泛應用於高檔建築之中，也是因其紋理優美。書法的肌理是毛筆一絲絲集體的運動，藉由筆鋒之引領，自然排序，與水分空氣共同韻律所遺留的痕跡。

書法雖然無聲無味，但細細聆賞，你可以聽到天籟。

創作過程容有他人的誤解或詆毀，然而能堅持到最後一刻的人，就會成功。

藏心 一個科技人的書法隨想

書法紋理

「書法紋理」是特別將作品中的單一字體（也可以是一串字句）某部位局部放大，用以觀察書法演繹中，字裡行間運氣所產生的力與美。這些紋理也可稱為肌理。

中國書法的哲學強調「墨有五色」，意味著墨的濃淡線條隨著毛筆、水與紙的交互運作，可以產生堆疊、漸層、暈開等效果。

這張老唱盤在滾動中就承載了時光的記憶，有幼年的、青壯的、中壯的、年老的韻味。

這些局部放大的字貌，是筆畫、是轉彎、是碑拓，也是人生的吉光片羽。有人看了說它們是楔形文字，記載尼羅河的美麗哀愁；有些人說是像染色體的躍動，記憶了生物的悲歡離合。

藏心　一個科技人的書法隨想

藏心　一個科技人的書法隨想

藏心 一個科技人的書法隨想

書法的肌理也有稚嫩、青壯、老成。從書法的筆觸中，我們可以看到力道如水與氣韻流動，有直瀉、橫行、轉彎；有橫豎撇捺，有抑揚頓挫，再再與人生的際遇相互契合。年輕時寫的筆觸是輕而飄，中年的筆觸是穩而游，老年的筆觸是緩而顫。總之，書法的紋理是一種肌肉的運動現象，與人生的起伏、悲歡有異曲同工之妙。

藏心 一個科技人的書法隨想

書法線條

線條與形體是書法美學的重要元素。大自然的線條與形體，千變萬化，無所不在。它可以是枯藤、老樹、昏鴉，也可以是小橋、流水、人家。萬事萬物，皆可為師。有空不妨到郊外走走，接近青山綠水，心靈就會領悟到天地間真善美的存在。

我為了呈現中國文字與大自然形貌的關聯性，特別寫了一首五言絕句：

山勢狀如鐘
廻樓望西東
熱暑藏衣履
孟浪話來瘋

山勢狀如鐘

「山」這個字的形狀猶如一座山巒的壯闊。

「迴」這個字寫來就像迴廊的梯階扶搖直上。

一個林哲人的書法隨筆

神情表現車

萬壑松風之圖

「錢」這個字就是金字邊旁加上兩把戈，上下形成的構畫。

贛，一個好接人的重浪滾禪塘

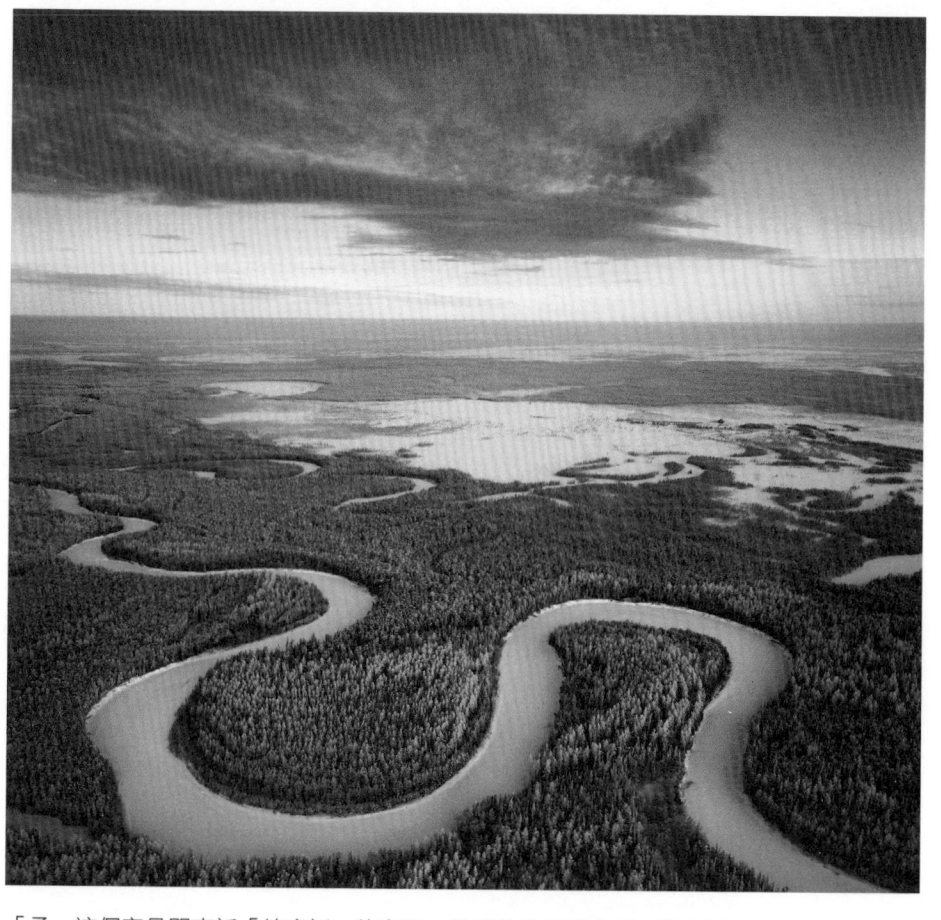

「孟」這個字是閩南話「練瘋話」的意思，孟浪就是指說大話、開心話。

因為當時正是林書豪返台，大家不由的心生熱絡談論起他的一切。

孟浪話來瘋

藏心　一個科技人的書法隨想

回首

當你還能回想許多珍貴的畫面與故事時，
把它寫出來吧！
回顧、整理、感念的過程，
我們將對感激與愛有更深的體會。

月落烏啼霜滿天江楓漁火對愁眠

姑蘇城外寒山寺夜半鐘聲到客船

六十四年二月

張尚為

這是我小學六年級時寫的字。我
們家族喜歡字體肉肉的質感，因
此選擇學習顏真卿的筆法。

啟蒙與傳承

小學一年級時，看到父親偌大的書桌上擺著一個筆筒，裡面放了許多毛筆，大中小楷都有。我興之所至，拿起一支中楷，在報紙上塗鴉起來。那是一個無其他人在旁的下午。隔天，書桌上突然出現一疊九宮格的紙，我的手在父親手中，游移於框框與框框之間，這應該就是一種啟蒙吧！

從此以後，我成為國小書法比賽的冠軍王。小六時，校長請我寫一篇書法擺在校長室，我欣然同意，於是一幅裱褙好的「楓橋夜泊」就掛進了校長室。可惜好景不常，校長說書法受潮發霉了，不得已取下，請我帶回家。此後三十八年，我不知這幅作品之去向，也沒有聞問之興趣。

專科時代，我又是書法比賽的常勝軍。畢業前，我又為校慶活動寫了一幅書法。校長巡視剛巧經過教室，看到那幅書法，指名要找到我。那幅書法經過裱框之後送到校長室。畢業迄今已有三十年了，直至今日我仍不知這幅書法作品在哪裡。

服兵役時，書法的故事重複上演，我的作品也應少將主管的要求，放在服務單位，現在應該還在吧?!

我自己從十二歲到二十六歲可以找出的作品不多，但經過一番搜尋，還是找到了一些，現在看起來彌足珍貴。

最近請父親找一支毛筆——長約二十五公分，直徑約四公分，那是祖父生前寫大字喜歡用的毛筆。我也曾用這支筆寫過書法，這支筆現在還沒被找到，但它已歷經三代，有著許多傳承的記憶。父親說即使找到，恐怕已不能寫了，壞掉了。我寧願

◀ 祖父寫的「月落烏啼霜滿天……」是一件很美的作品。

它很飄逸，看那書法的線條由第一個字到最後一個字，非常流暢自然。我父親趁著祖父不知情的情況下，留下了這樣的墨寶，很珍貴；很高興父親把它交給了我。

月落烏啼霜滿天江楓
漁火對愁眠姑蘇城外
寒山寺夜半鐘聲
到客船

丙子初冬

說他只是一支退休的毛筆，在他年輕時完成我們三代的壯志豪情。「老兵不死，只是凋零」，我在此向這支帶有深厚感情的毛筆致敬！

墨的痕跡

今日是三月二十九日青年節，所有媒體都在報導美牛案、都市更新、課證所稅等熱門話題，沒有人再想起黃花崗七十二烈士的故事。我一早起床即寫了一些書法，寫完最後一章頗為得意，將毛筆一擺，不料它卻緩緩滾下來，壓在剛寫好的書法作品上。原本想送廣告設計公司先拍照，再以電腦修圖方式移除這不小心沾上的汙漬與墨痕。但後來決定保留這個類似人類臉上胎記的東西，原因是我想起了國中一年級發生的一串往事。

西元一九七五年九月，我進入台北市大同國中就讀，下學期就被國文老師陳美儒派去參加全校書法比賽。當時早已是國小書法冠軍王的我，意氣風發，揮灑自如，結果不巧把墨汁滴到紙上，結果名落孫山。隔年，陳美儒老師再度派我代表班上參加

鳴風を棟
心動会場
老被を末
水及某那
王さ分
更の游
甘きた
惟孫衰
心のる

臨摹于右任七十八歲時所寫的「千字文」
草書字帖。

比賽，這次果然獲得全校冠軍。陳老師當時也甫自師大國文系畢業不久，居然對我如此深具信心，我亦不辜負他的慧眼，表現出應有的水準。這件事給我「勝不驕，敗不餒」的體會，日後在求學、工作上，我亦是以這樣的心態做事，並常鼓勵別人再努力總會成功的。

同年，我又獲得全中山區國中組書法比賽第一名。我父親有一次獨自到展場看我們參賽者的作品，旁邊一位不相識的長者也正在看我的作品，並說：「這小孩寫得很不錯」，我父親當時就對那位長者說：「他是我兒子。」

我父親曾經告訴我這個故事。三十多年來，我沒忘記這事。陳美儒老師後來一直都在建國中學教國文，我迄今尚未和她連絡，可能她已退休了吧。

心靈的軌跡

我從二十六歲到四十九歲的二十三年間，絕少提起毛筆寫書法。這段時期的我，可以用「墜入紅塵」四個字來形容。更貼切一些的成語，還有「飲食男女」、「凡夫俗子」等，皆可用來描述我追求學歷、結婚、生女、職場升遷、投資理財等人生的過程。有些人很早就體悟到自己必須成為一個藝術工作者，因此，把生活變得極簡，甚至連婚姻家庭也予以簡略。

我想紅塵事亦有許多人生哲理可以體悟，縱使以二十三年時光去經營平凡的人生，至少也還記得有空閒時要復耕荒廢的田園。直到最近我才提起勇氣找回我的筆紙墨硯。然而筆的使用，手指手掌手臂的力道，心志與符號的運轉，皆讓我感到極為生澀。我克服了許久許久，終於筆墨和我產生了感情，我可

後，在藝術的旅途中重新出發。

以恣意地去駕馭它們；或者說，我與墨、筆、紙、硯關係修好

文房四寶是我青春的玩伴，由曾經相識到離開，到陌生的相認，到稍稍熟悉，再到熟稔，到交心；這其中的苦澀甘甜，難以言喻。所幸現在的我已漸漸可以自信的寫出一些書法作品，雖然不是傳世珍品，至少是我年近五十的手跡與心靈圖案。

現在我寫書法或文章寫到一半時，老婆會在廚房叫我去倒垃圾，或到補習班接小孩放學，我也只能笑笑的遵命。我仍在紅塵中找尋自己心靈的軌跡。

周末優閒的下午，原本適合創作，我手中握著吸塵器，在地板上來去揮灑，彷彿自己在寫大字，這又何嘗不是另一種心靈的成長呢？

好鳥枝頭，櫻花爛漫

在日本統治台灣的年代，林臥雲先生是嘉義名人。他是第二屆台北帝大醫科畢業的學生，在嘉義市擔任內科與小兒科醫師，也是著作等身的詩人。

外曾祖父林臥雲。

他把女兒（林快）許配給我祖父，是看中我祖父有文才，也有生意經營實力。林快嫁入張家以後，陸續生了十二個孩子，西藥房生意也蒸蒸日上。

祖父張長容。

西元一九五〇年作品，「龍」（篆書最早見同「龍」），有華麗、莊嚴之感，並以細筆勾勒，是其偶得之佳作。此件書法是六十九歲先生的書法。

父母親結婚照。

父親與二弟的女兒。

草書「書為天下英雄業」，
是祖父喜歡寫的字句。每個
字約為40×40平方公分，
一氣呵成，氣勢雄偉。我看
這幅書法，想像祖父的手臂
力道之強，猶如巨人般的英
姿。

這是我二十六歲時的書法作品「天賜百福」，字跡工整，運氣平順。

西元一九二四（甲子）年夏日，外曾祖父林臥雲親題書
法在祖母林快的刺繡作品上方，以示祝福。

右頁這張照片是我祖母張林快出嫁前的刺繡作品之一，上方就有外曾祖父林臥雲的題字：「好鳥枝頭亦朋友，櫻花爛漫笑春風」。題字時間為甲子年四月，也就是西元一九二四年。當年四月十六日，日皇裕仁以皇太子身分來台觀光。一九二四年，陳澄波考入日本東京美術學校國畫師範科，那真是一個文思煥發，充滿希望的年代。

我的近作：蒼龍日暮還行雨，老樹春深更著花。

漫談書法

書法是一種心靈的圖案。古代科舉考試盛行，皇帝進行殿試前得先看候選人文章內容、文字美不美，再來進行面試。通常能考上進士與狀元者，皆為一時之選，因此我祖父也蒐集不少清代進士與狀元郎的書法。有的工整、大器；有的秀氣、瀟灑。

總之，字如其人，書法的風格，會充分表現一個人的個性與修養。

書法在書寫時是一種運行五臟六腑的運動，如氣之行，如水之流，快慢強弱必須控制恰到好處，否則筆墨呈現出敗筆，就會破壞整個書法作品的氣勢和美感。

古代許多出家人，專心精研書法，如智永與懷素，皆在書法歷

二十歲的我，俯臥在地板凝視篆書的習帖。那地上的書法，可是鼎鼎大名席德進先生的書法練習作品。他在晚年為了精進繪畫的線條，在篆書上的努力很多。我父親剛好是席先生任職嘉義高工時的學生，所以有此機緣在席先生的創作書房拍下此張照片，極為珍貴。

慕元樓

佇立於嘉義市延平街三百號，占地三百坪的高樓，在日本時代是一個四合院，是我父親張振翔誕生的地方。我的祖父張長容先生在嘉義市鬧區經營西藥房，家中有一區塊取名叫「慕元樓」，是用來吟詩作對與打桌球的地方。祖父參加的詩社叫做「鷗社」、「麗澤吟社」。

當年祖父請工人訂製一張長二百七十，寬一百二十公分的大木桌，閒暇之時，他就在這桌上練習書法。他喜歡寫大字，氣勢豪邁，力道遒勁，不料在第二次世界大戰時，美軍以飛機轟炸嘉義市區，這座木造的雙層樓房就毀於火海之中。

我們老家的鄰居是陳澄波先生、林玉山先生，他們在年輕時，

也曾和外曾祖父、祖父有著不錯的交情，因此，在物資不豐富

的年代，祖父也贊助他們，希望他們能持續在繪畫上精進，而

今也確實成為台灣藝術界閃亮的明星。

對於慕元樓的家族記憶，嘉義女詩人張李德和詩句描述了慕元

樓人氣沸騰的一幕：

歲虎當頭發浩歌，聯翩裙屐萃諸羅。

慕元樓上敲聲振，桃子城頭淑氣和。

大地春回南浦草，史題人憶北湖荷。

心虞刻燭偏多興，奮起高揮逐日戈。

慕元樓的琅琅詩聲，展現了那個時代的精緻文化；生活中有美

學與關懷，人與人之間有互動與惕勵，是一個值得紀念的年

代。

每層約50坪高12尺
寬約30尺長60尺

黑瓦

二樓的窗凸出
約一尺

一樓店面

全部使用上等檜木
及樟木築成，用24支
5寸×6寸檜木24尺長做柱

上片壓下片
由下向上蓋

側面用檜木片外沿牆

延平街300号

原樓約在1930年建成，1945年
被美軍飞机炸廢，1948年重建
大小建材都与前相同，故名慕元樓

父親手繪的嘉義老家「慕元樓」。

藏心 一個科技人的書法隨想

那些年

在書法或其他藝術創作的領域，「不自由，勿寧死」是一個前提，也是一種普世價值。書法的成熟表現，就是藝術家一種恣意表達自我的過程，這與許多藝術，如音樂、繪畫、舞蹈的原創動力與其發展心路歷程是一致的。

最近，年近七十八歲的父親，就他的記憶所及，推斷出嘉義老家「慕元樓」的原型，大約建於西元一九三〇年左右（日據時代）；一九四五年（第二次世界大戰）因美軍以飛機轟炸嘉義，「慕元樓」原本木造結構全毀於大火之中。我的祖父在一九四八年再將它依原來樣貌重新蓋了起來，正式取名「慕元樓」，是希望它能風華再現，和原來的舊樓一樣，充滿詩書畫意與乒乓球聲此起彼落的熱絡。

可惜一九五二年祖父因心臟病過世，「慕元樓」也日漸凋零。

二〇一二年四月，父親就他記憶所及，手繪一張「慕元樓」外觀與其建材圖稿。這張手稿極具歷史的傳承意義。因為，一九四八年重建好的「慕元樓」，於一九七〇年代又被拆除，現在「慕元樓」原址，是一棟現代化的樓房。

那些年，許多發生在這塊土地上的記憶已經模糊，還有許多重要的時代訊息值得我們去挖掘、深思、保留。舉例來說，一九三〇年是霧峰事件發生的當年，也就是電影「賽德克‧巴萊」發生的時代。一九五一年祖父參加全國詩人大會，他的詩作被選為全國第十二名。當時的左詞宗是賈景德先生，右詞宗是于右任先生。

詩與書法的故事同樣朝暮相連，成為生活的一部分。父親不時吟唱著他幼時的記憶：

「雲淡風輕近午天，傍花隨柳過前川。時人不識余心樂，將謂偷閒學少年。」這首宋朝程顥的詩，父親用閩南語吟唱著，頗具風味，仿彿「慕元樓」的一草一木，又活了起來。

縱使在日治、美軍轟炸的時代，詩書的創作不因戰亂而終止，慕元樓就像是家族的精神堡壘。

a

aaa

aa

aaaa

aaa

aaaaaaa

aaaaaa

aaa

aaaaa
aa

aaaa

aaaaaa

aaaa

aa

aaaaaa

aaaaaa

a
aaa

aaaa

aaa

aaa

aaaaa

aaaa

aaaaaaa

aaaa

aaa

aaaa

aaaa

aaaa

aaa

aaaa

aaaa

aaaa

aaa

aaaa

aaa

aaaa

aaa

aaa

aaa

aaa

aaa

aaa

aaa

aaa

aaaaaa

aaa
aaa

aaa

aaaa

aaa

aaaa

aa

aaa

aaa

aaa

aaa

aaa

aaa

aaa

aa

aaa

aaa

aaa

aaa

aaa

aa

a

臨摹于右任先生之「千字文」

鳴鳳在樹，白駒食場，春被草木，賴及萬邦，
蓋此身髮，四術五常，恭惟鞠養，胡敢毀傷。

藏心　一個科技人的書法隨想

原字是「東海釀流霞」，擷取部
分，求其飛舞的筆態，視為一種書
法的視覺藝術。

要耐繁也要耐煩

世界上使用繁體中文的人不多，但從中國字和書法的研習觀點來說，不知繁體字就如同失根的蘭花，無法從根部汲取土地的營養，如同與中國數千年漢字演變的歷史切割了。我慶幸在年輕時父親對國學的重視，以及一路以來許多盡責的國文老師，指導我了解中華文化深邃精美的各個面相，使我與書法藝術的人文底蘊不至於脫節。

至今，我仍相信我的書法已有各項基礎，只要假以時日再度精進，終有攻頂藝術巔峰的機會。書法這條路沒有速成的捷徑，就如同樹木的年輪與高度，無法以人工方式揠苗助長。謹以「要耐繁也要耐煩」七個字自勉之。

墨的記憶

墨是中華文化的精髓

在時空的長廊中，墨的記憶

有外曾祖父、祖父

父親、和我

四代傳承，以墨的故事

寫下嘉義老家的悲歡歲月

慕元樓，是書法與詩的風情畫

也是日治時期，台灣的歷史風華

墨是記憶，筆是鮮花

紙是園邸，硯是造化

詩以載德，情在當下

文以載道，愛在昇華

藏心 一個科技人的書法隨想

墨趣

小時候，墨趣是張玩伴的臉

像顆蘋果，紅嫩靦腆

中學時，墨趣是那同窗的臉

像張考卷，油頭垢面

青年時，墨趣變成是被忽視的臉

像雙破鞋，拿布遮掩

壯年時，墨趣是被找回的夜

像縷松煙，詩文共眠

墨的臉，一直沒有改變

變的是，風霜經年，與我那沉澱的心眼

對書法的愛戀，也一直沒有改變

變的是，額頭上有了年輪，手頭上也長了繭

註：這年頭還有人送我一支墨條，感動之餘，寫下這四十年來與書法的情緣。其中要感謝的人很多，謹以這首詩，致上我的反哺與感恩。

隨想

保持對許多事物的敏銳度，
就可以更深入了解許多人生哲理，
愛有著不同的面相，
唯有真情以待，
才能體會出箇中滋味。

書法花園

書法花園是一個強調生態環保的單元，藉此喚醒世人對地球暖化、氣候變遷的警戒。書法家對大自然與人的關懷，是讓書法藝術更上一層樓的時代使命。

飛。

觀。

熱。

藏心 一個科技人的書法隨想

動。

地。

氣。

道。

藏心 一個科技人的書法隨想

蜻蜓的聯想

蜻蜓是大自然中的書法家，牠翩然起舞的自在逍遙，把風的氣息當作一張白紙，在單調的空間，增添了許多書法的線條與想像。如果人類能把大自然的生態保育工作做好，蜻蜓在羽化後只能活二十天的短暫璀璨生命裡，可以一代孵育一代，生生不息，這樣我們就永遠可以看到蜻蜓舞動翅膀，在天空中創造出許多舞姿的讚嘆。

一千七百年前王羲之的〈蘭亭序〉，現已成為永遠被後人傳頌的藝術無價之寶。大自然中的一草一物，亦與宇宙同壽，與我們的鼻息一起律動。就某一個層面來說，蜻蜓的美和書法的美，許多人不曾探索，但兩者卻有相似之處，那就是——律動之美。

風。

藏心 一個科技人的書法隨想

或者讀者們能在前幾頁數張書法創作中看出些許端倪，我也在此呼籲社會全體對生態保育的重視。

本專輯所使用的多張蜻蜓相關照片，是在台灣原生種蜻蜓孵育的沼澤區域拍攝的，它有著一個極為美麗浪漫的名字：「新山・夢湖」。這裡培育了四十種蜻蜓，牠們的體形、翅膀、舞姿各有不同，但全部是造物主賜予我們的「台灣之美」。這個地方，也許您還未曾前往，建議您不妨找一個悠靜的下午，去夢湖走走，看看許多原生種的植物、鳥類與昆蟲。那裡的景色恬靜優美，物種豐富欣榮，活脫就是陶淵明筆下的桃花源。

「色・戒」的昆蟲版

中國有十四億人口，情色的歷史已有數千年的演化與變遷。李安導演在「色・戒」這部電影中，把愛恨糾結、恐懼、背叛，以及萬蛇纏身的性愛姿勢巧妙融入電影的鋪陳節奏，那令人感到興趣的迴紋針式性愛，也是電影的一大賣點。其實這是一種高難度的體操，類似瑜珈的肢體運動。

心型的甜蜜互動，是人類學不來的。

千萬年以來，蜻蜓在傳宗接代時的姿勢是呈現一個心型的圖騰（如右圖）。這樣的圖像，就如同中國書法草書的「印」字一樣，呈現起承轉合的律動與一種飽和感。

別忘了，蜻蜓可是昆蟲界的瑜珈高手，牠長條形的腹部可以恣意彎曲，並使全身快速以任何角度翻轉飛舞。

我想李安的「色，戒」、蜻蜓、草書三者之間應有一些共通的想法：那就是姿勢、線條與氣勢的美，往往是令人屏息以待、盪氣迴腸的。

臨摹「懷素四十二章經」

愛欲斷盡而得聖果者，譬如斷其四支。

佛言出家沙門者，斷欲去愛識自心源達佛。

感心 一個科技人的書法隨想

知音

劉勰（西元前四六六—五二二年）是南朝的文人，也是中國第一部文學批評理論《文心雕龍》的作者。

我在二十六歲時寫了「知音篇」的書法，其原文摘要如下：

夫綴文者情動而辭發，觀文者披文以入情，沿波討源，雖幽必顯。世遠莫見其面，覘文輒見其心。豈成篇之足深，患識照之自淺耳。夫志在山水，琴表其情，況形之筆端，理將焉匿？故心之照理，譬目之照形，目了則形無不分，心敏則理無不達。然而俗監之迷者，深廢淺售，此莊周所以笑《摺龜》，宋玉所以傷《白雪》也。

文字創作是作家內心活動的外顯表徵，書法亦然。讀者藉由閱讀文章而進入作家的心靈世界，體驗人生中的喜樂與悲傷。

書法作品的欣賞過程亦有異曲同工之妙：書法中的線條、氣韻和律動，可以是貝多芬的交響曲，可以是美國的大峽谷，或者是台灣的十分寮瀑布。書法家的胸中丘壑，等待著有緣的「知音」前來欣賞。

草書「知音」，讓生命不感到孤寂。

字跡寫來如行雲流水，隨時在你身邊，聽著你吐訴辛苦和喜樂。

夫綴文者情動而辭發
觀文者披文以入情
沿波討源雖幽必顯
世遠莫見其面覘文
輒見其心豈成篇之足
深患識照之自淺耳
夫志在山水琴表其情
況形之筆端理將焉
匿故心之照理譬目之
照形目瞭則形無不分

心敏則理無不達

並而俗鑒之迷者　深廢

淺售世莊周所以笑折

楊朱玉所以傷白雪也

錄劉勰知音
丙寅秋日

張尚為　書

這是我二十六歲時的書法作品。

在職場上、創作上、愛情上，知音都是難尋的。一旦擁有，要珍惜。在與知音的互動中，相互切磋，更上一層樓。

比翼鳥和比目魚

《爾雅》：「東方有比目魚焉，不比不行，其名謂之鰈；南方有比翼鳥焉，不比不飛，其名謂之鶼。」而「鶼鰈情深」就是比喻夫妻恩愛，長久不息、永不間斷的愛。

報載桃園龍潭有對黃姓夫婦，八十八歲的丈夫，長期照顧洗腎、昏迷中的八十三歲髮妻，日前因腦中風去世。四十八小時後，他的妻子也走了，似乎深陷昏迷中的妻子收到黃老先生心靈上的感應，兩位老人家先後於四十八小時內共赴黃泉。

許多豪門婚姻的破裂，怨偶間的法律告訴，爭權奪利，毫不遮掩。現代人的婚姻相較複雜，對照起黃老先生夫妻倆的極簡生活與恩愛婚姻，只能嘆息鶼鰈情深的傳頌佳話，愈來愈少了。

鵜鰈。

賽德克與櫻花的記憶

以霧社事件為主題的國片「賽德克‧巴萊」，是一個遙遠的歷史悲劇。許多住在台灣的人們已不復記憶。導演魏德聖窮其一生的精華歲月，研究籌劃拍攝這個可歌可泣的故事，可以說是耗盡家產，歷經千辛萬苦。在知其不可為而為之的使命中，毅然完成了一部台灣史詩級的巨構。

從龐大的資金缺口，投資人對票房預期的不信任，攝影取景地形之險惡與天候不佳，以及全片幾乎只以賽德克語發音等重重難關，在柴、米、油、鹽樣樣要張羅的困境中，終於在堅持中殺青完成。其中，天使基金和中影的適時資金注入，使該片得以順利拍攝完成。許多為善不欲人知的無名英雄，默默出錢出力，解決許多燃眉之急。

台灣社會能產出這種大格局的電影並締造上映後票房佳績，誠屬不易；「賽德克・巴萊」的成功，亦足以證明台灣社會在不斷的成長進步，他更有自信心了。

在韓片和其他國家時尚流行大舉入侵台灣市場的當下，「賽德克・巴萊」的出現猶如春雷乍響，提醒了我們，要有更多像魏德聖這樣有膽識的人站出來，一同來重視自己這塊土地的價值，並開發台灣本土文化的優勢與軟實力。

「賽德克・巴萊」更值得我們省思的，應是民族自尊的問題。

八十年前日本人奉行帝國主義，挾其軍火實力企圖蠶食鯨吞中國大陸，也把寶島台灣無盡的森林資源，納入其擴大殖民的國家發展大戰略中。日軍因管理不善，欺侮掠奪甚至於危害賽德克人的生存價值，許多不公不義的事件接連發生，賽德克人也隱忍許久，但直到日軍挑撥原住民相互殘殺，企圖欺凌原住民

祖母嫁入張家之前，外曾祖父在他的刺繡作品上以書法提文「櫻花爛漫笑春風」，這是一種祝福。

而在同一時代，同一塊土地上，賽德克族人在櫻花盛開的時刻，為不辱祖靈，再度出草與日軍對抗，置死生於度外，那是一種神聖也淒美的行為。他們不自由勿寧死的精神，是種大氣魄。

我把祖母的出嫁與霧社事件寫在一起，是要彰顯一個真理：為愛與自由的努力，在那櫻花怒放的季節，是值得後人沈思與紀念的。

蔵心 一個科技人的書法隨想

小孩與玷辱原住民婦女，鄙視並消滅賽德克文化等罪行再度發生，終於迫使賽德克壯丁首先發難。

莫那魯道自知武力相對於日軍居於劣勢，採用山中誘殺的傳統戰法，在叢林中與日軍纏鬥三十餘日，最終因為日軍以極不仁道的瓦斯彈強力攻擊，迫使賽德克與其他支援的原住民，走向自殺與幾乎滅族的地步。莫那魯道眼看婦孺一一自縊，自己也消失他處，舉槍自盡。

「寧鳴而死，不默而生」的信仰，正是「賽德克‧巴萊」這部電影意欲彰顯的人性可貴之處。

人類或其他生物因其生存之考量，入侵別人領土而據為己有；大公司併購小公司，覬覦被併一方之技術與訂單……這些強凌弱的現象在世間屢見不顯。然而，以生命與鮮血頑強抵抗強

權入侵，爭取死後靈魂自由與不辱祖靈之聖潔，恐又是「賽德克」更深的生存哲學。

狗仔嗜血

今天是愚人節，網路上出現一則消息，標題是「狗仔挑釁，拿相機撞杰倫頭」。我看到這則訊息，把「釁」這個字查了一下，發現它有血祭的意思，也就是古代中國把動物的血塗在龜甲上，以示誠摯祭拜之意。現代文明社會，雖然沒有血祭的儀式，但挑釁的行為屢見不鮮。像這些狗仔就是為了激怒周杰倫而獲得精采鏡頭，以博取媒體版面。讀者亦是嗜血，並喜歡腥羶的題材，特別是現在媒體多以影音圖片取勝，走火入魔。知名人士，凡具新聞價值的人，皆為狗仔追蹤的對象。

寫「釁」這個字，正是符合古人對此字所下之另一個註解，做「嫌隙，爭端」意思來解釋；《左傳・莊公十四年》：「人無釁焉，妖不自作」。在這個年代，出名不是罪過，媒體也不是

人類永遠改不了好奇、窺視的習慣。

妖孽，只是市場與人心被搞亂了，真正媒體的清流沒入沙河之中，漸漸消失。

挑釁與挑戰

在寫「挑釁」的同時，我也寫了「挑戰」二字。我在「挑戰」這二字作品上，看到水紋停滯之墨跡，這在中國書法的作品中，不被提及，因為作品早已經過風乾、整平、裱褙，水的痕跡不見了。我故意用淡墨與Ａ４之影印紙書寫，還馬上拍照，才得到這種效果。我覺得讓世人知道書法是水流過的痕跡，是一件很棒的事。

眼前這兩隻公鹿，長著尖銳的鹿角，互相對峙比武。或為異性，或為地盤，互不相讓。

我們的草書「挑戰」兩字，寫來氣勢很足，宛如手拿兵器要與敵人大幹一場，字的形式與字本身代表的意涵是一致，且深刻的。

挑戰

藏心 一個科技人的書法隨想

微笑中的雙人舞：中國書法草書「印」。

君子不齒

周日，上午心情特好，原因是連多日下雨的陰霾終於散去。我也創造了雙人依偎的草書開心娃娃（如右圖），看他們手牽手的模樣，豈不幸福！

我隨手拿了一本甲骨文的書，翻著翻著，看到老祖宗把「齒」這個字寫得很簡潔有型，我也試著把草書娃娃的創作經驗應用到甲骨文圖像當中。這下子，甲骨文娃娃終於在我筆下誕生。

他們是 Teeth-man and Teeth-woman，中文叫「齒人娃娃」（如下圖）。

中國的篆字：「齒」。

韓愈在他的〈師說〉中寫道：

「古之學者必有師。師者，所以傳道、授業、解惑也。人非生而知之者，孰能無惑？」

「是故無貴，無賤，無長，無少，道之所存，師之所存也。」

「巫、醫、樂師、百工之人，不恥相師；士大夫之族，曰師、曰弟子云者，則群聚而笑之。問之，則曰：『彼與彼年相若也，道相似也。』位卑則足羞，官盛則近諛。嗚呼！師道之不復可知矣。巫、醫、樂師、百工之人，君子不齒，今其智乃反不能及，其可怪也歟！」

其中的「君子不齒」，意思是指貴族或達官不屑與其他行業或一般百姓為列。這種高傲，被孔子「三人行，必有我師」的哲理給導正了。現代社會，行行出狀元，不是懂「六藝」或是官宦人家才算是君子，「聖人無常師，孔子師郯子、萇弘、師

襄、老聃。」就印證了孔子對各種專才的人都能尊重並就教於他們的專業。

「齒」在古人思維中是「牙齒」，亦是「與之並列」的意思。

我因研讀甲骨文而創造出 **Teethman** 人物圖像，應是如孔子與韓愈的思維一致，三教九流，只要在合乎道德、法治的前提下，多元文化的社會中，術業有專攻，人人可以為師。因此，

「齒人娃娃」應是一對不恥下問、勤奮好學的佳偶。

陪我看日出

二○○六年，新加坡歌手蔡佳淳演唱了一首旋律極為優美的歌：「陪我看日出」，歌詞的作者是梁文福。我最近聽了許多遍，心中糾結，多年前的往事，歷歷在目。

回想當年，小學五年級的我，氣喘病經常發作，寒假時父母親帶著我和兩個弟弟，一同返嘉義老家，準備兩天後要去阿里山看日出，結果因為我感冒嚴重，延後一天上山，隔日病情又更嚴重，父親帶我去找醫生打大針（針打入血管），期望能早日恢復健康。那次上阿里山看日出的安排就沒有成行，後來也沒有機會和家人一齊去看日出。

雨的氣息是回家的小路　路上有我追著你的腳步

霞這個字英文叫glow，中文也有朝霞
（徐志摩先生喜歡這樣用）、晚霞以
及形容母親的慈暉三層意涵。從霞的
草書看來，我們在其左下角看到一個
「女」字，這是一種把女性柔美特性
內化為文字的智慧。

「女」字的右邊看起來更像媽媽懷抱
嬰兒的溫馨與美感。

藏心　一個科技人的書法隨想

舊相片保存著昨天的溫度　你抱著我就像溫暖的大樹

雨下了走好路　這句話我記住

風再大吹不走祝福　雨過了就有路

像那年看日出　你牽著我穿過了霧

叫我看希望就在黑夜的盡處

每當「陪我看日出」這首歌的旋律響起，就讓我想起親情的可貴。我的母親因胃癌於十六年前去世，當時是我從美國舉家返台的第二天（一九九六年六月二十七日），她知道海外遊子歸來，就放心的走了。走筆至此，我只能緬懷過去，珍惜現在，計畫將來，藉著紙筆把這些記憶留住。與父母親一起上阿里山看日出的心願，只能在夢裡達成。

掌聲響起

最近寫了四個字：「掌聲響起」，主要是紀念今年初離開我們的台灣歌后鳳飛飛。今年四月，女兒Marilee才完成十二日的自行車環島之舉，多次在狂風暴風的襲擊下，人車幾乎無法前進的艱困中，終於完成十六歲的成年禮。也是在這一年，女兒從一個不會游泳的女生，進步到可以游一千四百五十公尺（仰式）的好手。這些都是足以用掌聲、用筆記錄下來的事蹟。

書法的訓練也和人生歷練息息相關：從觀賞沙漏、雪崩、雲幻、雷劈、樹影、人性之變化，都可以使自己對藝術的學習更精進、人格更成熟；歌唱、游泳也是一種音符與氣韻悠揚、水勢流轉的體會，與書法在紙上水墨跳躍的過程，亦有互通的哲理。

康橋高中二〇一二年自行車環島旅行，訓練孩子的耐力。

最近有朋友自美國返台，我們一齊去新北市的某一個餐廳喝德國啤酒，晚間該餐廳有駐唱節目，但奇怪耶，每當樂團唱完某一段落，只有我們這桌的人在鼓掌，樂團團員也對我們的掌聲致意。也許，更多的掌聲是讓一個社會向上進步的原動力吧！

讓我們對大自然與人性多付出一份欣賞、關愛與掌聲！

掌聲響起：藏心筆法在「掌」字中。

雲門的行草三部曲

雲門舞集是著名的藝術表演團體，其藝術成就同時拓展到全球各大都市，編舞者把中華文化融入舞蹈，獲得全球無數掌聲。

二○○四年日本舞評家佐佐木涼子（Ryoko Sasaki）即針對雲門的「行草三部曲」有了以下的評語：

「劇烈移動著身體的軸線與重心，緊繃與舒緩，流動與靜止，一次又一次的循環迴旋，不管擷取任何瞬間，舞者都能保持完美的均衡與調和。說是最上乘的行書或草書也不為過。」

林懷民讓舞者身體在時空游移，如同書法的筆劃在時空流瀉，身體的抖動、躍動皆可以把書法的線條與神韻之美表現得如此

雲門。

藏心 一個科技人的書法隨想

生動而有靈氣。所以說，**OLD IS NEW**，巧妙將書法元素與舞蹈融合，讓它呈現自己的民族風格，有別於西方古典的芭蕾舞，是東方古典藝術中的創新與感動。

豪小子

林書豪無疑是今年最受矚目的華人籃球隊員，他在NBA職籃的優異表現，已被美國《時代雜誌》選為年度最具影響力的百大風雲人物。

林書豪的成功是亞裔男性的典範，他的努力不懈，克服了種族的傲慢與偏見。我們從他自身的修持，與他人的互動中，看到謙遜與運動家的精神，這些都是他的優點。

他的故事，給每個華人一種希望，即使在困難中也要懷抱希望，以積極的態度挑戰不可測的人生。

寫給「龜毛」

「龜毛」是一個詞，用來形容一個人做事比一般人要求更嚴格，水平更高，甚至到達苛求之地步。

「龜」這個字是一個象形文字，從甲骨文、金文、篆、隸、行書、草書、繁體字、簡體字，皆可以看到它不一樣的寫法。

五千年中華文化的精粹，可以由這文字因時空轉換而變化的不同外觀而窺之，外國人可能會覺得有趣又複雜。

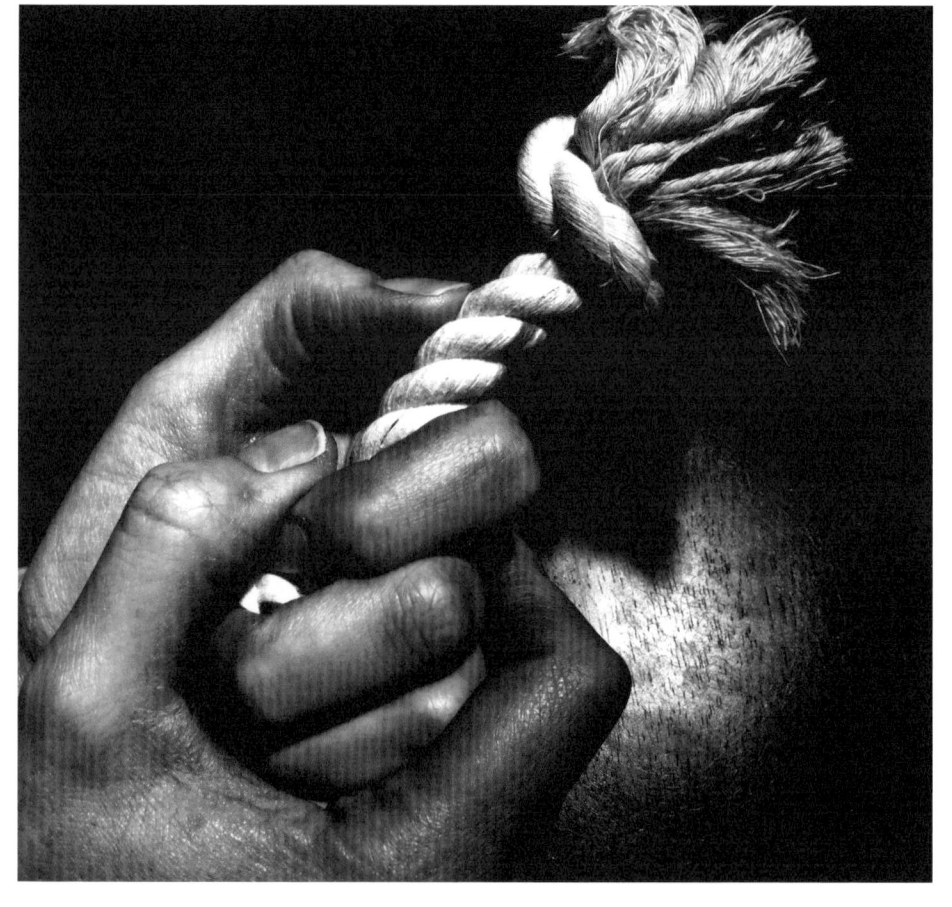

追求完美固然重要，但也別忘了在適當時機給自己與別人一些喘息的空間。

寫給「無感」

壬辰年台灣面臨石油、瓦斯、水、電、食材皆漲的窘境。老百姓薪資不漲，對許多事物感到「無感」，只能默默在臉書上按「讚」，排解心中的鬱悶。在此種生活的氛圍裡，我們更應找尋人生許多看不見的芬多精，多一份人文的情操，把在周圍的關懷、愛找回來。

為政者如不能體恤百姓之苦，就會如同兩條平行線一樣，沒有交集。所謂的「同理心」，不外乎將平行的線串起來，這才是民胞物與的真諦。

◀ 眼前一個女孩手扶著下巴望天興嘆。我的草書「無感」兩字詮釋這種無奈，看那細細的手臂不就與「感」這個字形成一個平行線嗎？

有ＦＵ

這純粹是把時下年輕人的用語「ＦＵ」當做一種新字體，而故意加入此專輯中（見下頁），看看是否呈現一種創新元素。

人類社會不斷演進，許多詞彙被創造出來，如Ｂ咖、林來瘋等等都是。

書法或印章偶爾加一點新的東西，不啻為新亮點。

這顆印章是我的友人蔡耀慶先生所刻，乍看之下以為是兩個篆字（兩字看似都是陰刻），然而其奧妙之處就在於左邊的字是英文「Fu」，且為陽刻。這印章內文是「有Fu」，意即有感覺，受感動了。

中國人講日月、陰陽、男女、天地、黑白，都有一種既是鮮明對立，又是和諧共存的哲理。這顆章就是一個好的啟發，把中西文化交融起來，產生新的藝術形式與生活美學。

當萬物感動你的時候，那就啟動了「好有FU」的
心靈，會發現，突然間整個人都活了起來。

夏。—個乾枯沒有華采的靈魂

草書的「勾」讓我有了許多過往的回憶，勾起我童年的吉光片語。

打勾勾

我想這世界上應該沒有人類學家、社會學家、心理學家等學者在研究「打勾勾」這個主題。西方人稱打勾勾叫「pinky swear」或是「make a pinky promise」，這個英文表達方式與中文是很貼近的；但我覺得中文打勾勾有一種親暱的關係，一種無契約的承諾與忠誠的等待。

我暗自思量當自己六十歲時，父親八十八歲；自己七十歲時，那麼他就已經九十八歲了。我希望爸爸能活到一百歲，那麼他在有生之年，就可以看到我出的三本書法專輯。

我懷著這樣的心願，找他出來一齊吃日本料理，手中帶著數位相機，我請服務員為我和父親拍照。「拍什麼？」「拍打勾

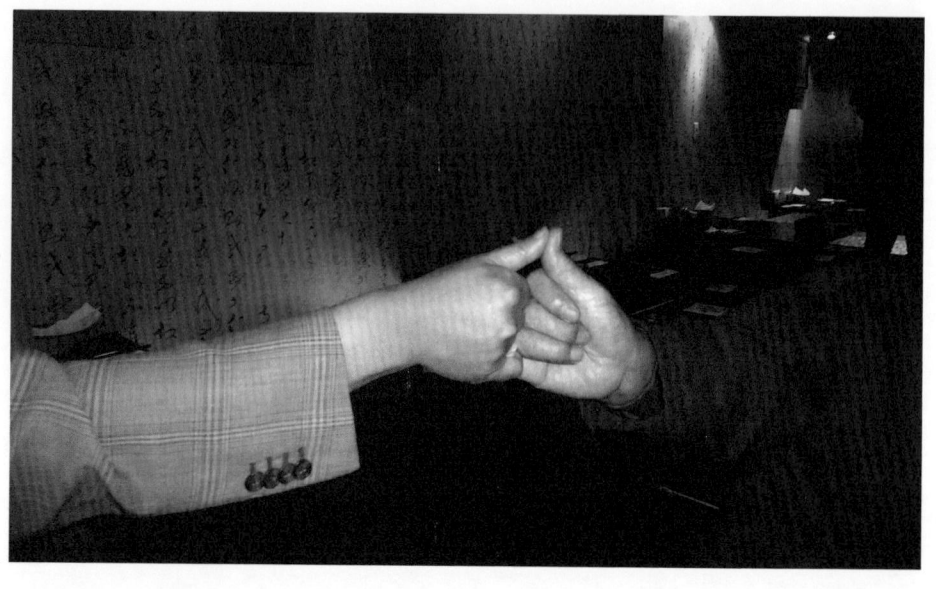

一種相信，一種承諾。

勾。」父親和我共同拍了幾張打勾勾的手勢照片，我才告訴他我這樣的心願。他說要活一百歲，也要有天命呀！我說對對對，老天爺會知道我們彼此有此承諾的。

父親受過十二年的日本教育，光復後讀到高中畢業，年輕時也是高學歷知識分子。他對我的書法作品從未讚美，只是說「這裡轉彎太弱」、「這一撇不太好」、「這字有人這樣寫嗎？」對於他的評論我早已習慣，並知Facebook中的「讚」不可能在他口中發生，他一向是個嚴肅的人，也是重視品格教育的長者。

我依然會繼續寫下去，我的血液中有一種DNA，要我為台灣的書法盡一分心力，讓它能再出發。讓許多人了解進而能夠欣賞它的美。我想，我可以做到！

從這本書的發想、執行到完成，我感受到許多人生中愛的面向，我以自己書法的研習心路歷程，交織演繹出對家族歷史的回顧、對時事的反省、對自我的期待。希望藉這本書法專輯的誕生，讓自己對五十歲的到來有一個交代。生命不要留白，如果還有記憶，整理一下，讓記憶永遠留下來。希望您也會喜歡這本書。

藏心・ 一個科技人的書法隨想

一百零八個圓滿

獨自一人在六四號快速道路上開著車。那是一條由新店直通八里的高架快速道路，中間經過板橋、五股。我總在這條路上看著左邊矗立的觀音山，她那多變的樣貌就像我三十年來成長的過程，時有綺麗的暖陽，時有飄搖的風雨。

觀音山在十二月時最美，因為她的上空有許多浮雲，看來水氣凝重，錯落有致，像一幅張大千的潑墨畫。

淡水河由西邊進入台北盆地，滋養了關渡平原數千年，而觀音山就斜躺在平原的一角、河的左岸，靜靜朗誦著屬於台北的故事。

圓滿。

十二月下旬轉眼就到，當我慎重的為自己五十歲生日祝禱時，我知道自己生日的那個周末，正是一本書上架的日子，也正巧是老校長去世的第一百零八個日子。開車往山上為學生上課的路上，想著想著，淚水不自覺流下。

大成崗上的吉光片羽有我青澀的成長記憶，和老校長辛苦辦學的篳路藍縷，許多影像歷歷在目。睹物思親，無法停止自己的眼淚。在六四號快速道路上，車子慢慢前行，腦海如電影的底片，轉動著思念的過去。

這兒曾經是自己當學生的地方，因此對學弟妹更有一種親切和期許。山上的餐廳，有一家是當年母校餐廳主廚的後代，他們依然在這片學園生活，並為學校的師生服務。

那慈園旁邊的巨石上頭刻著「大成崗」三字，是老校長的親手

筆跡。如果他能飛翔，應該會想念這裡並飛回這片青翠的山崗，看看新人、老人，看看淡水河的秀麗與觀音山的夕陽。

念珠是一百零八顆，代表人在前世、今世、來世各有三十六種煩惱，唸著串珠，就可以漸漸消除煩惱。一百零八是個有深刻內涵的數字，拉薩大昭寺共有一百零八根柱子，寒山寺跨年的撞鐘，也是一百零八下。在中國文化中，一百零八是圓滿的象徵。

一百零八應該也是感恩的象徵。師長的教誨，我終身心懷感恩，並惕勵在自己還能提筆為文時寫下可貴的回憶。為自己五十歲生日高興之餘，也為一本書的誕生喝采，我雙手合十，由衷祝禱：

心有愛，字常美，人長久，月滿圓。

跋

大約一千兩百年前，唐朝詩人李商隱作了一首詩：「錦瑟無端五十絃，一絃一柱思華年」，我在不經意中，重新溫讀了這首兒時曾經朗誦過的詩，不禁悲從中來，感到時不我與。

驀然回首，我的一生已走到五十歲的階段，五十絃的錦瑟提醒了我：必須快快完成想做的事才對。

如果把書法當作是一種重要的藝術修鍊，那它就像極了爬山。

當你一段時間不爬山，腳力、毅力就在悄然中退步了；書法的精進要靠人生閱歷、文學修養，以及不斷的苦練，才能達到一定的水準，甚至登上藝術巔峰之境。

五十歲的年齡，就如同爬玉山的人剛抵達半途，可以稍微停駐，看看山下四周的美景，想想曾經對你無私奉獻的父母與師長，以及可愛的友人們。面對攻頂的自我期許與挑戰，一個登山者，或一個書法藝術的熱愛者，都必須再度鼓起勇氣，奮力去攀越另一個高峰。這本「書法散文集」的誕生，也是基於上述的理由，而有了去啟動與實踐的念頭。

書裡也收錄了我成長的心路歷程，其中有許多可以去品味、訴說、分享的故事，當我娓娓道來時，就如同寫書法的情境一般，真實的面對自我，而體會到自己的人生很豐富、很精采。

世界上有太多的事物，如不在當下抓住，它會如輕煙消逝。因此對於這本書法專輯的誕生，我把它視為人生旅程中的一個記錄，看看五十年的歲月當中，自己終究累積了哪些可堪告慰的作品與足跡。

曾經在報章媒體上看到林書豪之所以能在籃球場上表現積極而淡定，是因為他小時候學習過書法。希望這是一個好的啟發，能對華人與全球有心學習書法的人帶來新的想法。OLD IS NEW，已存在千年歷史的中國書法，在今天科技發達的年代依舊可以有深遠影響。我在這本書中也戮力做了一些印證，創作過程時有困頓與驚豔產生，其歷程令人著迷。

這本書法專輯是我人生第一次為自己籌備出版品，也是一次具有紀念意涵的反芻與回顧，因為在今年十二月，我就滿五十歲了。希望經由這本書的出現，可以督促自己更努力，在書法藝術的領域上更加精進；當我六十歲時，我將出第二本專書法專輯；當我七十歲時，我會出第三本。

我的外曾祖父林臥雲、祖父張長容、父親張振翔三位長輩的書法作品，皆被收錄在這第一冊作品集裡。我的目的是要把一脈

相傳的書法魅力記錄下來，讓許多家鄉的故事得以傳頌；如果我現在不做這件事情，將來恐怕無人來整理這些東西了。

這本專輯的主軸是「愛」，主要是感謝父親長期收集我的書法作品，包括我小學六年級時為吉林國小校長劉鶚先生揮毫的作品。父親這項舉動令我感恩，讓我更加珍惜自身血液中遺傳的書法專才；「愛」的意義是一種傳承、關懷、重視，以及一種發揚光大的自我惕勵。

古代文人手執毛筆寫字，是日常生活慣用的動作，書法被創作時也是常與文學相互輝映。現代人的生活作息與電腦關係密切，書法被忽略而逐漸式微。我想，更應藉此次出書的勇氣，把一件件作品納入編輯，讓更多人可以分享與書法有關的美學實質內涵。

我五十歲的書法作品，內容為「畫譜」之節錄。

藏心 一個科技人的書法隨想

生命中的線條就記錄在這些跳動的書法作品中。

藏心

一個科技人的書法隨想

國家圖書館出版品預行編目資料

藏心 —— 一個科技人的書法隨想／張尚為文.
—— 初版. —— 臺北市：也是文創, 2012.12
面；　公分
ISBN：978-986-88274-2-4（平裝）

1.書法　2.作品集

943.5　　　　　　　　　　　　　101024486

Ya01　藝想世界系列

文｜ 張尚為

發行人｜ Barkley Kuo

總編輯｜ 吳燕萍

特約編輯｜ 劉湘吟

美術設計｜ 周以芳

出版發行｜ 也是文創有限公司

地址｜ 11692台北市興隆路二段275巷1弄2號1樓　　電話｜（02）2931-6891

郵撥帳號｜ 50226191 也是文創有限公司　　讀者服務信箱｜ yesba8@gmail.com

粉絲頁｜ 也是文創 http://www.facebook.com/yesfans

部落格｜ 也是文創 http://www.wretch.cc/blog/yes29132851

總經銷｜ 聯寶國際文化事業有限公司　　電話｜（02）2695-4083　　傳真｜（02）2695-4087

ISBN｜　978-986-88274-2-4

2012年12月初版一刷

定價：320元